臺靜農 （1902～1990）

臺靜農，初名傳嚴，生於清光緒二十八年（1902），安徽省霍邱縣葉家集人（今葉集鎮）。民國十一年（1922）起，改名靜農，字伯簡，晚號靜者。父親臺肇基，字佛岑，清末畢業於天津法政學堂，歷任地方法院推事、院長等職；母樊太夫人，育有子女五人，先生居長。

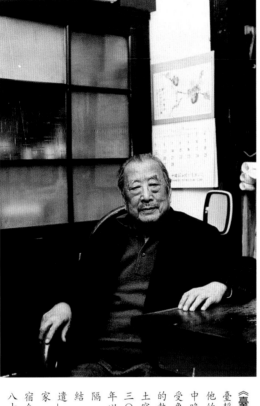

《臺靜農像》（攝影／董敏）

臺靜農是當代傑出的文人書家，他的書法成就主要是在遷臺後的中晚年歲月。臺靜農的青年時代受魯迅的器重與啓導，曾以極大的熱情與關懷，發表過數十篇鄉土寫實的小說，成就了他在一九三〇年代小說家之名；而他在中年以後，由於山河巨變，親友遠隔，「讀書教學之餘，每感鬱結，意不能靜，惟弄毫墨以自排遣」而造就了一位風格獨具的書家。此像攝於台北溫州街的台大宿舍，即龍坡丈室，臺靜農當時八十五歲。

臺靜農十歲左右曾入傳統私塾，接受三年的啓蒙教育，書法亦隨父親啓導，學習顏真卿的楷書及鄧石如的隸書。十三歲入鎮上新辦的明強小學，同學有張目寒、韋素園、韋叢蕪、李霽野等人。期間曾大量閱讀嚴復（1854～1921）譯介的西學著作，對臺靜農日後生活道路影響深遠。

民國七年（1918），臺靜農考入漢口中學，次年適逢北京大學發起五四運動，其中新文化的鼓吹很快就遍及全國。臺靜農即與同鄉同學合辦《新淮潮》雜誌，響應新文化運動。由於民國十一年（1922）漢口中學鬧學潮，臺靜農雖離畢業僅差半年，卻毅然離校。由漢口經南京、上海轉往北京，九月正式考取北京大學中文系的旁聽生資格，與董作賓（1895～1963）同在中文系旁聽，其後，在北大結識了讀哲學系的莊嚴（1899～1980）和法文系的常惠（1894～1985）等好友。

民國十三年（1924），臺靜農考入北京大學研究所國學門就讀，當時所中師長有陳垣（1880～1971）、馬衡（1881～1955）、沈兼士（1886～1947）、劉復（1891～1934）等學者，由於耽悅新知，自幼從父親那裏耳濡目染所形成的書法愛好，一時之間也被自己視為「玩物喪志」，而不再習練。民國十四年（1925）春，因同鄉同學張目寒的介紹初識魯迅（1881～1936），同年八月與魯迅、李霽野、韋素園、韋叢蕪、曹清華等人組「未名社」，積極投入文學創作與外國文學作品的翻譯。這段時間，書法的學習是中斷的，但博學的師友和文風鼎盛的北京，仍給了臺靜農許多書學的養分。

北大國學門期間，臺靜農曾編選《關於魯迅及其著作》（1926）由未名社出版印行。畢業後，臺靜農輾轉在幾所大學任教，小說的撰寫一直是他青年時期創作的重心，短篇小說《地之子》（1928）和《建塔者》（1930），亦由未名社出版。但由於臺靜農與魯迅的親近和偏「左」的路線，也帶給他三次牢獄之災。

民國二十四年（1935），臺靜農在北方學術界難以立足之時，經北大文學院院長胡適（1891～1962）介紹到南方的廈門大學中文系任教。次年北返青島山東及齊魯大學任教，結織了同為小說創作者老舍（本名舒慶春，1899～1966）。當時老舍亦在此兩所大學任教，且剛在雜誌上刊完他的名作《駱駝祥子》。由於臺靜農將家眷安置在安徽蕪湖，隻身來此任教，因此經常與老舍喝酒論藝，與老舍往來一直延續到抗戰入川以後。

民國二十七年（1938）臺靜農舉家由家鄉輾轉逃難到四川，初居江津白沙鎮柳馬崗靠江邊的一棟別墅小洋房，是由朋友幫忙，向當地富紳鄧燮康租的，這段期間臺靜農生活十分清苦，除了親友接濟外，僅以寫作貼

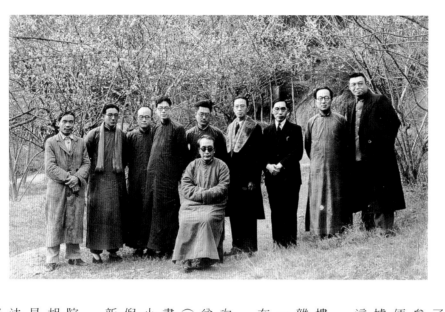

補家用。同年十月，「中華全國文藝界抗敵協會」（簡稱「文協」）在重慶舉行魯迅逝世二週年的紀念會，主事者是老舍，臺靜農在會中應邀報告《魯迅先生的一生》，介紹了魯迅的出生背景、求學歷程，以及一生致力於破除封建餘毒的努力。

民國二十八年（1939）四月，政府有鑒於日軍炮火不斷地轟炸內地大城，決定將國立編譯館由重慶遷往較偏遠的白沙。同年七月，臺靜農才在國立編譯館謀得擔任專任編譯的工作。據臺靜農晚年的回憶說：「我不是該館的正式人員，而是淪陷區的大學教授被安置在那裏，沒有工作的約束，可自由讀書、做自己的事。」或許是環境的轉變，有了固定的收入，較安定的工作環境和充分的參考書籍，從任職國立編譯館開始，臺靜農便停止了小說的創作，轉而從較嚴肅、重考據的論文撰寫，重新開啓書法的探索也始於這段時期。

民國二十九年（1940）柳馬崗的小洋樓，又多來了兩家北京的朋友，一時之間嘈雜異常。臺靜農一家，決定遷往黑石山中的一茅草屋居住，那是朋友免費提供的，他曾在門口掛上白紙書寫的「歹山草堂」。

這段任職國立編譯館期間，臺靜農曾多次往返重慶向其師沈尹默（1883～1977）請益書法；晚年在江津養病的同鄉長輩陳獨秀（1888～1942）曾與臺靜農寫過百封以上的書信，也曾給予他不同的書法見解。拜識胡小石（1883～1963）後，乃得窺見晚明書家倪元璐（1593～1644）的書法影本，喜其生新蒼古，因借而學之。

隨後受胡小石之邀，到國立女子師範學院任教，與胡小石有四年共事論學的機會。胡小石精研文字學與書法，對臺靜農的書藝見解與書法技巧俾益良深，其中倪元璐的書法對臺靜農產生了決定性的影響。當時陳垣老師亦寄來曾取資倪書的沈曾植（1850～1922）書札；友人張大千（1899～1983）亦送給他倪元璐書法的雙鉤本做參考。只是川中八年，處在流離顛沛且謀生艱困的階段，

臺靜農（左二）與胡小石（坐者）等四川白沙女師時期同事友人合影

胡小石是臺靜農書風的重要影響者。此張照片約攝於西元1942～1944年。

習書的時間極為有限，成效亦不甚影顯。

抗戰勝利後，在白沙的國立女子師範學院因復員問題而鬧學潮，臺靜農不滿教育當局的處理方式，憤而辭職。之後經好友魏建功的介紹，接到臺灣大學的聘書，而選擇到臺灣來。遷臺後，臺靜農在臺大中文系任

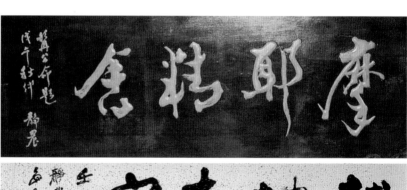

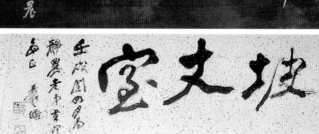

上：臺靜農「摩耶精舍」牓書
下：張大千「龍坡丈室」牓書

張大千晚年返臺定居，一九七八年在外雙溪的新居落成時，請老友臺靜農書寫久居的「歇腳庵」，改名為「龍坡丈室圖」。四年後，臺靜農將久居的筆。兩件皆為書畫家晚年雄渾放逸的登峰之作。

教，當時以為來臺只是暫時的停歇，故將溫州街的宿舍取名為「歇腳庵」，不想一住竟再也沒有離開過臺北，晚年才更名為「龍坡丈室」。由於政治的因素與環境的改變不利於臺靜農的小說創作，遷臺後，書法更成了他精神上最重要寄託。

民國三十七年（1948）八月起，臺靜農正式接掌中文系系務，擔任了二十年的系主任，奠定臺大中文系學術自由的傳統，貢獻卓著。民國六十二年（1973）夏，臺靜農自臺大退休，校方贈予名譽教授銜。又應輔仁及東吳兩所大學禮聘，擔任中文研究所講座或研究教授，至民國七十三年（1984）為止。民國六十年（1971）起，臺靜農開始發表多篇見解精闢的書法論文。愈到晚年，書法愈成為其生活重心，八十歲左右更是其書法創作的高峰期。民國七十一年（1982），臺靜農受邀在歷史博物館舉辦首次書法個展，他的書法藝術成就才漸為國人所悉。雖然臺靜農並不只因書藝而名世，但無論如何，書法藝術仍是他晚年生活中最精彩、最具代表性的成就。

民國六十九年（1980）五月，臺靜農青年時代的短篇小說被重新出版；民國七十七年（1988）七月，臺靜農的第一本散文集《龍坡雜文》，由臺北洪範書店印行，收錄了臺靜農來臺四十餘年所寫的散文三十五篇，多為懷舊之作及序跋文；次年十月，《靜農論文集》，由臺北聯經出版公司推出，收錄了近五十年來所寫論文二十五篇，這兩本書都獲得很高的評價，也是臺靜農做為作家與學者兩方面的具體成就。

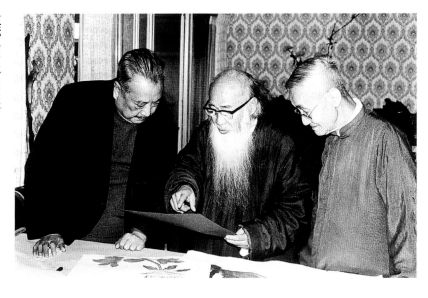

臺靜農《梅》 40×35公分

臺靜農墨戲小品中，以畫梅最多。此件以書法的筆法作畫，印證了臺靜農主張書法與繪畫應相互取資的說法。

臺靜農《雙鉤叢帖》

臺靜農在四川國立編譯館任職的晚期，曾向胡小石借閱日本刊印的《書道全集》，陸續雙鉤摹寫張旭、顏真卿、倪元璐、王鐸等書家的部分作品。此幅即是摹寫倪元璐書法的其中一頁。此一時期，正是臺靜農學習倪元璐書法的開始。

三老（攝影／莊靈）

左起臺靜農、張大千、莊嚴，一九七八年賞畫於摩耶精舍。

《陳大樽詩》

舒蕪藏　1948年　紙本　45×27.5公分

這是臺靜農渡海來臺初期所寫的作品，他寄回大陸給曾在白沙國立女師同事的同鄉晚輩舒蕪。

陳大樽是（1608～1647）是明末詩人陳子龍晚年的號。陳子龍，字臥子，松江華亭（今上海市松江縣）人。崇禎初，他參加以張溥為首的復社。其後又與夏允彝、徐孚遠、周立勳等人成立幾社，與復社相呼應。崇禎十年（1637）考中進士。在國事日非下，他頗留意經世致用之學，曾編纂《皇明經世文編》和整理徐光啓的《農政全書》。南明弘光帝時任兵科給事中，屢次進諫，皆不被採納，因而辭歸故里。清軍破南京時，他在松江起兵失敗，避居山中。後結太湖兵抗清，在蘇州被捕，押解途中，乘隙投水自盡，死時年方四十歲。

陳大樽很重視詩歌憂時託志的社會作用，他的詩長於狀物，妙於託意，尤其是他的七律清麗沉雄，既能表現瑰麗雄奇的意境，又能透露詩人沉痛鬱結的愁緒，後人評其詩「格高氣逸，韵遠思深」（胡應麟《詩藪》）。臺靜農在四川時期，對晚明文人、書家的作品接觸最多，書法學過王鐸，之後學倪元璐，來臺後仍留意於倪元璐、黃道周的書法。這首陳大樽的詩，寫出在大動亂的時代裏，文人無力回天的苦楚，也正是臺先生當時的心境吧！

這件篇幅不大的作品，前三行或許未經意而寫得過大，後兩行只好縮小字形，題款再分兩小行寫於文末。這種布局，反而產生視覺空間的變化，或許是始料未及的吧！書法中仍可看到倪、黃兩家的體勢，下筆很實，甚至有些生拙的筆趣，是臺靜農早期書法難得的代表作。

臺靜農《魯迅先生詩鈔》局部　1937年　卷　紙本

這是抗日戰爭爆發前，臺靜農在北京抄錄的魯迅近體詩，是臺靜農尚未著力於書法前的書法樣貌。

臺靜農《致陳垣老師函》局部　1945年

這件信函顯有倪元璐書法體勢，陳垣收信後，隨即寄了一幅沈曾植的書法供其參考，因為沈曾植的書法也是從倪元璐作品中得到發展。

民國　沈曾植《七律詩》軸　紙本　遼寧省博物館藏

沈曾植揉合了章草和倪元璐書法，開創了跌宕灑脫的書風。

明 倪元璐《體秋》之一 西冷印社藏

倪元璐書法風姿倜儻，骨力雄強，在頓挫之間，有一種開張跌宕、動人心魄的壓抑感。臺靜農在胡小石處得到倪元璐書法的啓導，張大千看到了臺靜農寫給張目寒的書信，明顯有倪書的體勢，便將自己收藏的倪書《體秋》一件，請學生雙鈎一幅送給臺靜農，供其參考。臺靜農深受啓導與鼓舞。圖為收藏在西冷印社的另一件《體秋》。

《誠齋小詩》

1962年 紙本 79×34.4公分 李上九藏

臺靜農的書法很早受到父親的啓導，幼年時代即曾臨寫顏眞卿的《麻姑仙壇記》和鄧石如的隸書。後因西風東漸，五四新文化運動興起的影響，一度將書法視爲玩物喪志，不再習練。他從抗戰入川的中年時期再次重拾筆翰，但處在戰亂，成效有限。來臺後用功漸多，取資日廣，晚年才成爲風格獨具的書家。

這件作品尺幅不大，以小字行書寫成。用磨墨，而非現成的墨汁，寫在上過礬的熟紙上，墨不甚濃，筆線較細，與晚期書法的縱橫老辣做對照，這件作品便顯得特別清雅。

誠齋，即南宋詩人楊萬里（1127～1206）。楊萬里，字廷秀，吉州吉水（今屬江西省）人，紹興二十四年（1954）進士，授贛州司戶參軍，繼而調任永州零陵（今屬湖南省）縣丞，時南宋名將張浚謫居永州，勉楊萬里以「正心誠意」之學，因此他將室名取做「誠齋」，後世稱誠齋先生。

楊萬里的詩作今存四千二百餘首，他的詩語言平易，自然活潑，幽默諧趣，善於捕捉自然景物的特徵與動態。如這件作品的第三首詩：「雨罷蜘蛛卻出簷，網絲少減再新添，莫言辛苦無功業，便有飛蟲密處粘。」便是詩人從自然中取材，平易而生動有趣的一首詩。

臺靜農來臺早期的書法，收藏者多半是他的朋友或學生。寫字純粹只是個人的託興寄情，無關乎名利，他亦不以書家自居，因此臺靜農在六十歲以前所寫的作品並不多見。

臺靜農《夜起》 1967年 紙本 70×35公分 鄭清茂藏

臺靜農此一時期學倪元璐書法已漸趨圓熟，他表現出倪顏書法險中求穩，奇而不怪的特性，並達到凝重、蒼拙、澀勁、虛靈、意態生動的視覺效果。

臺靜農《行書致莊慕陵函》 1958年 紙本

故宮尚未在臺北外雙溪落成前，故宮文物皆存放在臺中霧峰。臺靜農與老友莊嚴有多次通信，此類書札大多揮灑自如，靈動飄逸。

臺靜農《惲南田詩》 1966年 紙本 尺寸未詳 王北岳藏

臺靜農參加丙丁雅集時，席間提出讓大家共同觀摹討論的作品，是臺靜農在臺大任教時期，逐漸發展出個人書風的代表作品。

《梁任公集宋人詞句聯》

無紀年 紙本 137×17公分×2 鴻展藝術中心藏

臺靜農幼年學習楷書曾從顏眞卿《麻姑仙壇記》入手，中年以後楷書多習茂密雄強的北魏碑刻或古拙隸筆的南朝宋《爨龍顏碑》、《爨寶子碑》等，這些方剛質樸的書體，是隸書轉化爲楷書的過渡性書體，極富生命力，此一選擇與清朝中葉以來的碑學倡導有關。

臺靜農的楷書作品不多，略可分爲三種類型，一是直接臨摹南北朝碑刻的楷書，多呈方剛勁拔，或質樸自然；二是北碑略帶顏書風貌的行楷；三是楷書結構與隸書筆法的新組合，並參以行書運筆助其暢達，爲臺靜農楷書新體，此一對聯即是這一類型的作品。

臺靜農存世的長聯，有很多是從梁啓超集宋人詞句中摘選。梁啓超一生著作超過一千四百萬字，集宋人詞句爲聯是他在五十二歲喪妻後，兒子思成又赴美留學時，在病榻短短數月中，爲排遣心中愁緒，便將手邊的幾本宋詞著作，摘句集聯，共成二、三百副。前賢飽讀詩書，熟諳音韻，隨手俯拾即成佳構，實在令人欽羨。

唐 顏眞卿《麻姑仙壇記》局部「771年 明拓本 臺北故宮博物院藏拓本

此件是顏眞卿書法代表作品之一，歷代學顏書之書家，多曾臨摹此作。此件書風雄渾深厚，字體碩實，整體氣勢磅礴碑。《麻姑仙壇記》爲顏眞卿遊麻姑山（江西南城縣）所作，麻姑山的秀麗山勢與壯觀飛瀑，自古即爲道教修煉中心。（蕊）

搏桑西枝對斷石

弱水東影隨長流

民國 胡小石《行楷書對聯》無紀年 紙本

臺靜農的楷書和行楷書，受胡小石影響很大，一是方筆如刀切，二是雄健爽利的運筆。

《梁任公集宋人詞句聯》細部

入筆露鋒、運筆如篆、收筆如隸，有金石剝蝕之趣；轉折顯鋒芒，呈現俐落痛快之感。

鴻雁青梅

此情春暮

此情春暮青梅

愉摧春暮青梅如豆如絲絲
靜農書於龍坡里
如柳影倒

敬寄此情鴻雁在雲魚在水
梁任公集宋人詞句

臺靜農《臨爨寶子碑》1968年　紙本

臺靜農對二爨《爨龍顏碑》、《爨寶子碑》及北魏諸碑及漢隸的學習，對其楷書風格形成影響很大。
《爨寶子碑》樸拙、不平整，反生奇趣。

晉故振威將軍建寧太守爨府君之墓
沈尹默云大爨金毛奇逸余法...丙寅孟夏先生兩　靜農

《篆書格言》

張亨藏　無紀年　紙本　66×34公分

臺靜農曾說過，寫篆書須通曉六書才能左右逢源，並非他所擅長。因此存世的臺靜農篆書作品極少，且多為臨摹之作，僅有少數的作品和題簽出於自運。

這件臺靜農曾經在他老師陳垣的勵耘書屋壁上見過的篆書格言，不知在書寫時是否有所本？還是全用自己的篆法書寫？在這篇短文中，「看」字重覆了四次，書寫的變化並不明顯；第二行的「度」字、第三行的「養」字、第四行的「識」字，在結字或筆法上皆有些微的瑕疵。細看他的書寫方式，應心。

是得力於漢代鐘鼎上的篆法。

臺靜農所臨習的篆書，多為筆劃方折瘦硬及字形大小參差的銘文，或質樸率真，近於古隸的刻石，這似與他對隸書的研究與創作有很深的造詣相關。選擇與隸書相通或書寫較自由的篆書來表現，正是以自己熟悉的筆姿與體勢，變化了傳統篆書的線條與結構，使舊傳統產生新筆意。

臺靜農雖自謙稱不善作篆，但在少量存世的篆書中，亦可窺見臺靜農對篆書表現的用心。

臺靜農　擬古篆「龍」字瓷盤　1987年　直徑31公分

臺益公藏

此兩件陶燒的書法作品，是臺靜農晚年遊戲之作，書寫如作畫，從金文、鑑銘等古代書體中追求趣味。

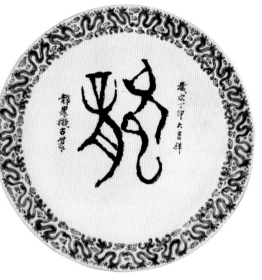

臺靜農　擬漢鏡銘文瓷盤　1987年　直徑31公分

臺益公藏

臺靜農　《隸書短幀——裴岑紀功碑》　1975年　紙本　67.5×64公分　臺北歷史博物館藏

結體自由、大小參差的古隸寫法。

臺靜農　《臨秦詔版》　1983年　紙本　55×36公分

沈秋雄藏

臺靜農來臺後，曾多次臨寫《秦詔版》，喜其線條、結構之自然隨意。

天下難事當擾當順
壞境逆境皆養身
照闊思皆涵養
此皆是

曾文勵耘世居歷主上見東軺先生以
家瘦書此敬頌　輝晟

《董作賓墓誌銘》

1964年 拓本 尺寸未詳

臺靜農的隸書書早年曾取法清代書家鄧石如。來臺後對漢隸用功漸多，舉凡禮器、史晨、乙瑛、張遷、西狹、衡方、楊准表、裴岑紀功碑、石門頌等都有臨本或集聯作品傳世。其中影響臺靜農隸書風格最多的，要以《衡方》和《石門頌》為代表。且臺靜農常以《衡方碑》體勢寫長篇，字形較小的隸書；《石門頌》則用以書寫大字或對聯。

董作賓是臺靜農在北大中文系的同學，又是國學門研究所時的同窗、同事。這篇墓誌全稱《故中央研究院院士董作賓先生墓碑銘》，由陳槃撰文，臺靜農書寫，體勢較近《衡方碑》，結字的方法亦近清代書家伊秉綬。臺靜農對清代隸書是下過工夫的，目前

仍可見到多件臨習鄧石如、金農的作品，以及用筆取法何紹基的隸書作品存世。

此碑立於臺北南港胡適公園的董作賓墓園。石質不佳，崩壞嚴重，已用透明壓克力加以護存。拓本是立碑時所拓，字形結構和筆意仍清晰可見，是臺靜農用意精到的隸書佳作。

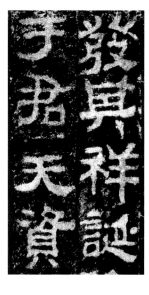

東漢 《衡方碑》168年

東漢建寧元年（168）立，舊碑在山東汶上郭家樓，清雍正八年（1730）汶水泛濫決堤，碑陷臥，郭承錫重立，現存泰安岱廟炳靈門。此碑書法以體豐骨壯，樸茂凝重著稱，字態端莊敦厚，筆致遒勁靈秀，行筆古拙圓勁，呈現一種沈鬱遒古的風格。

民國 董作賓《甲骨文書法》1949年 紙本

董作賓除了研究、摹寫甲骨文外，自己也經常以甲骨文書寫詩文、聯語。此件作於歇腳庵，內容是「太上立德，至人無為」是送給臺靜農的甲骨文小品。

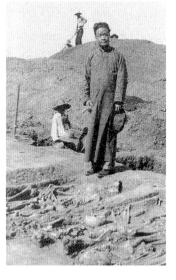

參與河南安陽考古，挖掘、研究甲骨的董作賓

（故中央研究院院士董作賓先生墓碑銘拓本局部）

清 伊秉綬《光孝寺新建虞仲翔先生祠碑》局部

伊秉綬是清代隸書大家，早期臨寫《夏承碑》、《華山碑》。在漢隸諸碑中，受《衡方碑》影響最大，此件作品蒼勁古樸，是其晚年力作。臺靜農小字隸書，亦從《衡方碑》取資，與伊秉綬隸書有幾分神似。

（府君諱方 字興祖肇 先蓋堯之 ……）

臺靜農《臨衡方碑》局部 1979年 紙本 高33公分
鴻展藝術中心藏
《衡方碑》方整凝鍊，臺靜農所臨還特別多了幾分寬博大氣。

中華民國五十三年九月吉日
後學陳槃敬選 同學弟臺靜農敬書

《六言隸書對聯》

張亨藏

1972年　紙本　102×17公分×2

臺靜農的隸書，早年從規矩法度較具規範性的《華山碑》和筆法靈動的鄧石如（1743～1805）墨跡影本入手。抗戰入川後，曾對漢簡做過研究與臨寫，白沙國立女師任教期間，與胡小石共事四年，胡小石的隸書在方筆遒勁中強化了漢簡的意趣，也給了臺靜農直接的影響。

對於其它諸多漢碑的臨習應屬來臺以後事，其中《石門頌》用功最力，於近代書家中曾特別留意何紹基（1799～1873）的隸書筆法。另外《衡方碑》也是他臨寫較多的一種，字形方整凝重，筆法結構嚴謹，不特別強調左右開張的筆勢。晚年大字隸書，用筆自然抖動，多呈摩崖碑刻風蝕雨洌的蒼勁感，且元氣淋漓、大氣磅礡，動人心魄。

此件對聯，主要的字形結構仍以《石門頌》為本，寫法不同於忠於原拓的集聯，如「不」、「人」即有別於《石門頌》的結字。但整體筆法一致，使此一對聯流露出從容典雅的氣息，又可欣賞到酣暢自然的筆趣。

內容顯然是取材自陶淵明，這何嘗不是臺靜農晚年的自寫呢？

清 何紹基《臨張遷碑》局部

清代中葉以來，碑學日盛，書界崇尚學習東晉王羲之以前的金石碑刻。何紹基遍臨漢隸，隸書的筆趣豐富，風格別具。

清 金農《臨華山碑》1734年 隸書 軸 紙本 102.1×56.5公分 廣東省博物館藏

清初許多書家重視北碑書體，爭相臨摹後成一己之風，金農即是一例。其臨華山碑用筆結體不離碑刻法度，但在掠筆之處作了較誇張的輕拖收筆。而臺靜農，則是掠、磔之處做了拖長強調。（蕊）

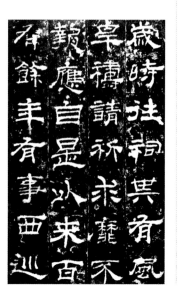

西漢《華山碑》161年 拓本 日本東京書道博物館

劉熙載稱此碑「磅礡鬱積，流漓頓挫」。清代朱彝尊也曾評此碑「漢隸凡三種，一種方整，一種流麗，一種奇古。惟《華嶽碑》正變乖合，靡所不有，兼三者之長，當為漢隸第一品」。

14

慧思擎華

靜農

雕龍文卷

空盦詞語

飲酒如其為人

讀書不求甚解

張亨先存之

壬子秋冲

靜者

臺靜農《隸書四言聯》未紀年

紙本　48.5×10

公分×2　張亨藏

此幅聯語作品，

「龍」、「華」、

「年」都用了部

分篆書的結構，

用筆抖動，用墨

重乾濕變化，是

臺靜農參用何紹

基筆法的隸書作

品。

《五言隸書對聯》

林文月藏　1982年　紙本　69.5×13.5公分×2

這是臺靜農八十一歲時所寫的一副對聯：「書學石門頌，圖觀山海經」，題跋中有言「此兩語，靜農所自詡」，在書法方面，臺靜農的隸書最得力於漢隸中的《石門頌》，也是他在隸書表現上最自得的一種體勢，無論是以之集聯或自運，都是成就可觀。

其次，臺靜農在臺大中文系的授課，除了中國文學史外，《楚辭》也是他精研的專書，而《山海經》是一部先秦古籍，主要記述古代地理、物產、神話、巫術、宗教等，也包括了古史、醫藥、民俗、民族等方面的內容，對研究古代典籍，具有很高的學術價

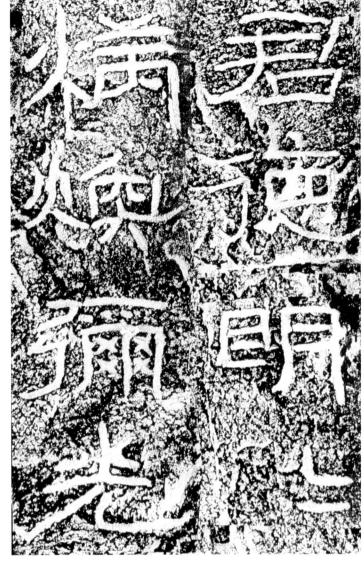

東漢 《石門頌》 局部　148年　拓本

東漢《石門頌》全稱《司隸校尉楗爲楊君頌》，也稱《楊孟文頌》。東漢建和二年（148）十一月刻於陝西襃城縣東北襃斜谷石門崖壁。其內容是歌頌楊孟文開鑿石門通道便利交通事蹟。書法渾樸雄強，自然奔放，其中橫畫不平，豎畫不直，呈現出線條的波磔。折筆處或方或圓，不拘定則，流露出率意天真。在眾多漢碑中，成就了跌宕野逸的風格，歷來評價極高，或言其疏秀，或言其高渾，或言其寬博，或言其飄逸，都道出了《石門頌》的主要特徵。

一九七〇年因襄河石門附近建水庫，而將它自摩崖剝下，現存於漢中博物館。

隸書畫山如範坡丈

《五言隸書對聯》細部
寫字如畫山，線條鬆放自然，墨色濃淡自適，是臺靜農晚年得意之作。

值，臺靜農對其中圖像與神話是很熟悉的，所以這件對聯，實爲自寫也。

此幅隸書，在字形上有別於晚年筆酣墨飽、大氣磅礴的寫法。用筆較爲清瘦，其中「書」字省去一橫、「圖」字減去外框，墨色的濃淡虛實、筆線的輕重緩急，都恰如其分。雖只是一副小對聯，但視覺效果卻極佳。

下圖：臺靜農《臨石門頌四聯屏》1969年 紙本 汪中藏

《石門頌》是臺靜農在漢隸中工夫下得最深的一件碑拓，這件作品屬於臺靜農較爲寫實的臨法。用筆嫻熟，無拘無礙。

書學石門頌

畫觀山海經

之酉語靜農新自翔

文月卞夏而書三郎以聿詔

壬戌三秋日錢書畫山如範坡丈空

靜者自覺

輔主匡君
褚禮有常

政與乾通

己酉仲秋于龍坡見背臨石門頌
靜農于歇腳庵

《四言隸書對聯》

1984年　紙本164×48公分×2　臺益公藏

這是一件臺靜農晚年隸書的力作，每個字約在四十公分上下，用筆蒼勁雄渾，力透紙背，是臺靜農集石門頌字對聯中的無上精品。集字書法，雖書家書寫時有所本，但善書者常有所發揮，並非亦步亦趨，為原帖所縛，往往取其大要，化爲己用。

石門頌在諸多漢碑中，屬摩崖石刻，書寫難度高，並不適合初學。晚清書家張祖翼（1849～1917）曾言：「三百年來習漢碑者不知凡幾，竟無人學石門頌，蓋其雄厚奔放之氣，膽怯者不敢學，力弱者不能學也。」臺靜農在漢隸中卻獨鍾《石門頌》，晚年集其字書聯尤多。

跋文有言「風波一失所，各在天一隅，思吾良友，書此寄懷」，這是臺靜農對北大時期老友常惠的思念與祝福，常惠，字維鈞，北大法文系畢業，因看J在《新青年》雜誌上魯迅的《狂人日記》，自一九二○年仍在北大就讀時，即自願擔任魯迅在北大講授「中國小說史」時的助教，其後任北大歌謠研究會事務員，負責收集、整理歌謠文學，常維鈞雖非未名社成員，但對未名社極為支持，與臺靜農有深厚的友誼，一九四九年後留在北京，臺靜農晚年病榻中曾寫一文《憶常維鈞與北大歌謠研究會》，對常惠青時代的人格作為多所著墨，惜未能完稿即謝世。

臺靜農的小字隸書端整秀雅；大字隸書雄渾酣暢。此幅應是生平所作字幅最大者，亦是臺靜農一生中隸書不可多得的傑作。

臺靜農《隸書五字對聯》無紀年　汪中藏
書法筆墨酣暢、一氣呵成，聯文內容亦蒼茫壯闊，雖未紀年，應是臺靜農八十歲前後作品。

臺靜農《臨鄧石如隸書聯》1967年
「琴伴庭前月，衣無世外塵」，筆線厚實、筆意靈動，是鄧石如書法對臺靜農學習隸書的重要啟發。臺靜農長年書寫《石門頌》後，所臨鄧石如隸書，更加自由率意。

臺靜農對《隸書五字對聯》1984年
臺靜農對《石門頌》外，於秦漢金文、刻石亦向來留意，此作雖是隸書，線條粗細變化不大，也不強調蠶頭雁尾，其中「書」字更以草書結構簡化，整幅作品蒼勁適古，亦是臺靜農隸書的興來之作。

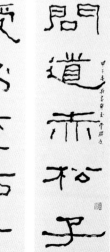

守斯寧靜

為君大年

甲子秋仲集石門頌字

霽嵐吾弟正　八十三叟

丞坡一笑許名垂不一隅思君良友書畫喜寄懷

《七言行書對聯》

臺靜農
1980年　紙本　101.5×21公分
陳井星藏

臺靜農的行書是他在書法藝術中成就最高的一項，也最能體現他的書法藝術生命。

臺靜農早年學顏真卿楷法，在四川時期開始接觸倪元璐的書法，自此，倪書的體勢在臺靜農行書中產生重大影響。倪元璐忠直剛烈，在書法上亦呈剛毅勁拔、沉雄高渾的書風，惜傳世作品不多，主要的書體是行書，由於體勢迥別時流，令人耳目生新，極富視覺感染力。

近代書家學倪書者，沈曾植是很重要的一位，沈氏參用六朝碑刻與章草的筆法寫行草，表現出樸茂飛動的趣味，臺靜農亦推崇

沈曾植的書法，並從中學習，但除了一小段時期書風與之相近外，顯然，臺靜農書風更傾向遒麗之美。且愈到晚年，愈與倪、沈兩家拉開距離，雖仍有倪書的意趣，但在用筆和章法上，已脫化為自我書風。

此一對聯，用筆多側鋒入紙，筆尖顯露，但線條圓厚，行筆明快且富節奏性，與臺靜農平日行書有別，反多一分顏真卿行書的意趣。

主圖釋文：
酒闌興發更張燭，簾垂茶熟臥看書

臺靜農《行書七言對聯》 約1980年代

這是溥心畬《寒玉堂聯語》中的一聯，以「龍飛龜製」、「虎躍蛟騰」來形容金文和石鼓文的美感，臺靜農的行草書蒼勁挺拔，也寫出書法藝術的生命氣息。

靜飛龜製手銅盤字

原躍蛟騰石鼓文

臺靜農書法稿本

臺先生平日集聯紙片的資料本，可以窺見他許多集聯和研究書寫的原始稿本。

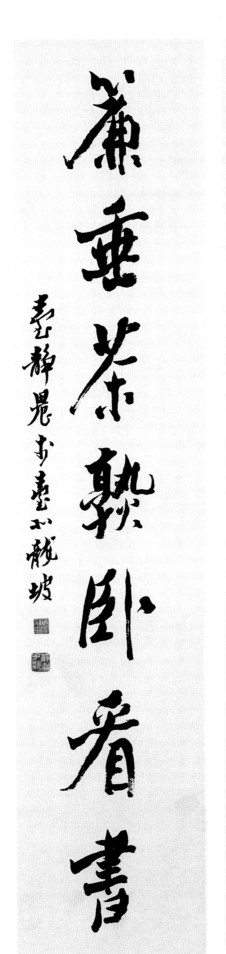

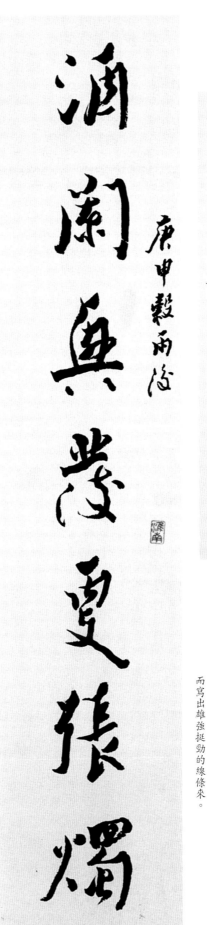

老子本將龍作性

老子本將龍作性

臺靜農《行書七言對聯》 約1980年代

臺靜農成熟時期的行書，已將顏真卿行書的寬博、倪元璐行書的挺勁，與北碑、隸書的方筆融成一體。

日本溫恭堂製「長鋒快劍」、「一掃千軍」

臺靜農用筆遒勁挺拔，過去曾有學者認為他用的筆，應像明代書家陳白沙使用茅龍筆般的硬毫筆。事實上，臺靜農中晚年最喜歡的毛筆是日本溫恭堂所精製的「長鋒快劍」和「一掃千軍」，兩者皆由羊毫為主精製的長鋒毛筆。臺靜農將這極軟且不易駕御的毛筆，反而寫出雄強挺勁的線條來。

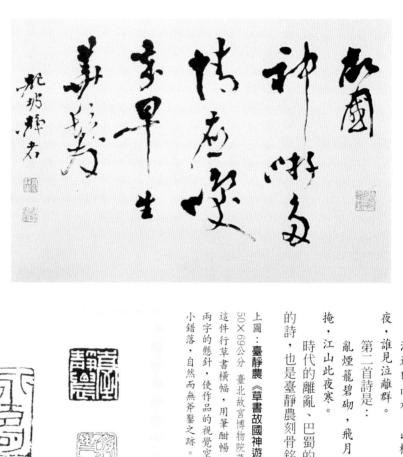

《草書橫披》

臺益公藏　無紀年　紙本　24×60公分

這是臺靜農晚年放手一揮的行草作品。

「江山此夜寒」寫的是唐代詩人王勃的句子，題爲《江亭夜月送別二首》第一首詩是：

江送巴南水，山橫塞北雲，津亭秋月夜，誰見泣離群。

第二首詩是：

亂煙籠碧砌，飛月向南端，寂寞離亭掩，江山此夜寒。

時代的離亂、巴蜀的送別，不只是王勃的詩，也是臺靜農刻骨銘心的記憶，不只巴

上圖：臺靜農《草書故國神遊》　無紀年　紙本 50×69公分　臺北故宮博物院藏

這件行草橫幅，用筆酣暢、挺勁，「神」、「早」兩字的懸針，使作品的視覺空間更具變化，字形的大小錯落，自然而無斧鑿之跡。

是王勃旅居巴蜀時期所寫客中送客的詩，詩題爲《江亭夜月送別二首》第一首詩是

南和塞北的分別，更是一海兩岸的隔離。

這件書法，詩文共五字三行，字字向左下傾，落款「靜者戲筆」四字才扳正。在布白上，起首的每一字都呈高低交錯，形成波狀韻律，用墨上重下輕，結字上緊下鬆，造成灑脫飄逸的視覺效果。

黃叔燦在《唐詩箋註》中盛讚這首詩末句中的「寒」字之妙，指出「一片離情，俱從此字托出。」這個「寒」字的確是一個畫龍點睛的字。臺靜農這件作品，「寒」字是點睛之筆，在字形上最大，卻不顯突兀，因爲前兩行「江山」、「此夜」皆兩字同行連成一氣。前四行都有側鋒取勢的用筆，最後一行純用中鋒，用墨雖不豐，卻筆線圓勁

臺靜農的篆刻

臺靜農早年在北大時期，即與董作賓、莊嚴爲莫逆之交，董作賓與起組織的「圓臺印社」，親自觀看篆刻家王福厂和馬衡示範刻印。臺靜農雖以餘暇治印，但亦頗得篆刻之樂。從他爲喬大壯、王壯爲的篆刻集序的內容看來，他對印學是有很深入的研究的。臺靜農的篆刻作品雖然不多，且面貌各異，尚未形成明晰的個人風格。他雖未專力於此，但他所刻製

自用或爲朋友、師長所刻的印章，在布局、篆法、線條的表現上皆有可觀。

印，但亦頗得篆刻之樂印最早，是臺靜農最早的治印同道。其後又加入莊嚴一時興起組織的「圓臺印社」，親自觀看篆刻家王福厂和馬衡示範刻印。

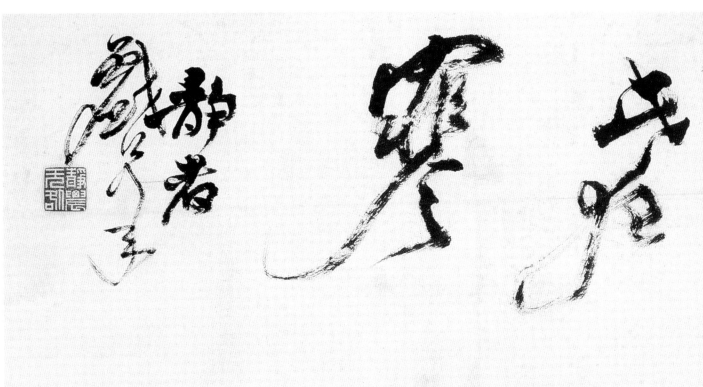

七月十三日告募之方近日達
王秋在六夕月初後米喜幽得
且示五北左右有之雨濂小室
煩便如淮雨迹遂傳未有小面
亡阿毋蒙旦上八塞匪四百川情
瘥如復斷要死未就世人豆
庚戌九秋戲筆秀人耆
又楷先生教　静農 [印]

臺靜農《摹晉人帖》　1970年　斗方　紙本　30.5×30.5公分　李上九藏

臨自《閣帖》中王廙的一件草書，原帖章草的筆意較多。臺靜農筆力強勁，方筆入草，寫出不同於原帖的趣味。

《鷗香館詩》 1971年

臺靜農對惲格（1633～1690）的詩特別喜愛，多次在作品中書寫。除了對詩本身的喜好外，對惲格的生平人格也非常推重。

惲格字壽平，又字正叔，號南田，又號白雲外史，江蘇武進人。是清初最有影響力的花鳥畫大家，被稱爲「寫生正派」，畫風清雅秀潤兼擅詩、書，極爲當世所推崇。尤其他在入清後，「不謁當世」、不求榮利，終身以繪畫謀求生活，平淡度日，這是臺靜農所欽慕的。

七十歲的臺靜農，正式從四十多年的專職講壇走下來，不僅把想寫的多篇書法論文一一發表，同時也是一生之中寫字寫得最多

的時期。他的行書受到晚明倪元璐、黃道周影響最深，尤其是倪元璐。這件作品，在結體上，仍是以倪書爲架構，但在用筆上卻方剛如刀切，全從碑刻而來，逐漸形成臺靜農書法的特有風格。

這首詩寫靜觀自然的感懷，寫景狀物較多、心緒起伏不大。在書法上，字的大小、間距基本上變化不多，這類作品，在個別字的細部用筆，是可以仔細觀摩品味的！

下圖：臺靜農《讀書人》
臺靜農爲聯合報周末版書寫的刊頭書法，瀟脫奔放，仍沿用至今。

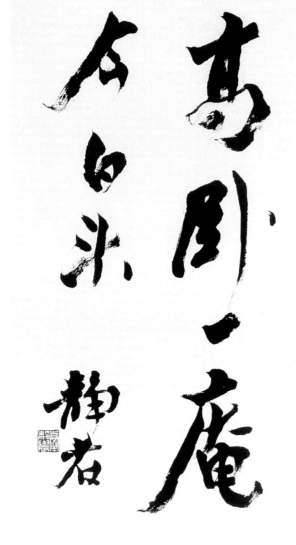

臺靜農《行書》 無紀年 小中堂 紙本 64×34.5公分 臺益公藏
「高臥一庵今白頭」此句自況老境。歌哭於斯室，垂垂一老矣！

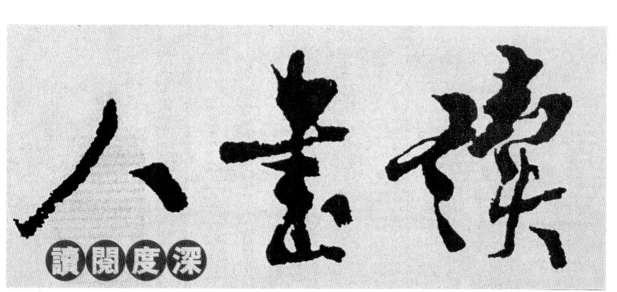
讀閱度深

臺靜農《王摩詰積雨輞川莊作》 1984年 紙本 90.5×28公分 作者藏

王維把夏日輞川久雨初晴的景象，寫得生機蓬勃；又將「習靜」的閒適生活寫得令人欽羨。臺靜農曾多次書寫此詩。這幅作品以宿墨加水書寫，墨色較淺淡外，時有漲墨產生，但全幅一氣呵成，淋漓酣暢。落款「龍坡小民」亦是作品中少有的，原為林文月教授舊藏後轉贈筆者的一件佳作。

積雨空林煙火遲
蒸藜炊黍餉東菑
漠漠水田飛白鷺
陰陰夏木囀黃鸝
山中習靜觀朝槿
松下清齋折露葵
野老與人爭席罷
海鷗何事更相疑

甲子夏仲畫王摩詰積雨輞川莊作 龍坡小民

《登樓賦》

1987年 卷 紙本 29.3×185公分
沈秋雄藏

登樓賦（臺靜農書跡）

登茲樓以四望兮，聊暇日以
銷憂。覽斯宇之所處兮，實
顯敞而寡仇。挾清漳之通
浦兮，倚曲沮之長洲。背墳衍
之廣陸兮，臨皋隰之沃流。
北彌陶牧，西接昭丘。華實蔽
野，黍稷盈疇。雖信美而非
吾土兮，曾何足以少留。遭
紛濁而遷逝兮，漫踰紀以迄今。
情眷眷而懷歸兮，孰憂思
之可任。憑軒檻以遙望兮，向
北風而開襟。平原遠而極目

從臺靜農晚期的書法作品內容來看，王粲（177～217）的《登樓賦》、向秀的《思舊賦》和庾信（513~581）的《哀江南賦》都有多件作品流傳，內容除了描寫作者經歷的時代遭遇有更多是對故國的思念、對好友的感懷，以及對自身的悲慨。臺靜農因感受深刻，亦想藉著古人的文章，書寫自己當時的心境。

王粲，漢魏間詩人，「建安七子」之一。字仲宣，山陽高平（今屬山東省）人。關於他的《登樓賦》，臺靜農在他的《中國文學史》中曾說：「粲之《登樓賦》六朝以來最為流行，文雖簡短，而表現的流離失意之情，極為沉摯。」

這篇賦是王粲客居荊州時期所作，他摒棄了漢賦鋪張的傳統寫法，以簡潔明快的語句，憂憫世道、懷念故鄉，深切冀望太平盛世的到來，對自己的坎坷遭遇，也抒發強烈的感慨。

這件手卷，無論在筆法、結字、章法上，都可稱得上臺靜農晚年的傑作，尤其左右行間較為疏朗，即使逐行逐字觀賞，也能欣賞到個別字形的美。

哀江南賦序（臺靜農書跡）

哀江南賦序

粲以戊辰之年，建亥之月，大盜移國，金陽瓦解。余乃竄身荒谷，公私塗炭。華陽奔命，有去無歸。中興道銷，窮於甲戌。三日哭於都亭，三年囚於別館。天道周星，物極不反。傅燮之但悲身世，無處求生；袁安之每念王室，自然流涕。
昔桓君山之志事，杜元凱之平生，並有著書，咸能自序。潘岳之文采，始述家風；陸機之辭賦，先陳世德。信年始二毛，即逢喪亂，藐是流離，至於暮齒。燕歌遠別，悲不自勝；楚老相逢，泣將何及。畏南山之雨，忽踐秦庭；讓東海之濱，遂餐周粟。下亭漂泊，高橋羈旅；楚歌非取樂之方，魯酒無忘憂之用。追為此賦，聊以記言；不無危苦之辭，惟以悲哀為主。

臺靜農《哀江南賦序》局部 1975年 紙本 34.5×128.9公分
林文月藏

〈哀江南賦〉是南北朝時代庾信的代表作，這是一篇用賦體寫的梁代興亡史和作者自傳。生動而真實描寫重大的歷史事件，又深深流露出作者的故國之思與對亂離中人民的同情。這是一篇賦，篇首誤書「序」。

臺靜農的墨戲小品

本頁為草書書法作品，辨識如下（草書，部分字不易辨識）：

徘徊乎川汜兮藩而濟溪悲懷

鄉之壅隔兮弟橫陸而有憮歔

禁籽考尼父之主陳兮而慝之奏

之歈音鍾儀彊臺而而憮歔

芳莊馬顯而毣哈人情同於

懷王兮董寥而異此唯日於

月之迴遵兮俟即陽云未極

竟王道三年兮偊高欅而

騁力懼絲瓜之德熒兮農升

漻之牽余步樓遲以徙倚

琴白日忽兮將匿以氣蘭菊

芳自日忽將匿以氣蘭菊

色戦狂怦以求君兮而毫

相鳴而擧翼原野闃兮

受人兮征夫行而未息也

懷愴以感餋兮寔怊怛

而惕惻循阼陳而下降兮

彙交憶於脊朦衣參半

而右沬于悵懵垣以相反惻

王仲宣以而京擾就乃之荊州

依別秦此賦即作於是時

丁卯上元節爲書爲

秋雜兄清賞

臺靜農寫於龍坡丈室

時年八十又六

（鈐印二方）

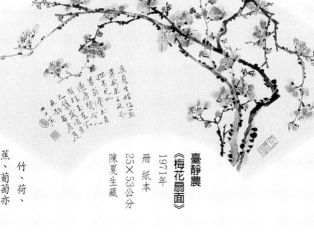

右頁圖：臺靜農《梅》紙本 26×30公分
臺益公藏

臺靜農早在一九三〇年代即有收藏書畫、拓本的喜好，曾在北京琉璃廠買過溥心畬的書畫數件，與張大千、溥心畬、啓功等人皆相識在北京，並有一段深厚的交誼，臺靜農戲作梅竹雜卉應始於這段時期。目前能見到的臺幅，其中畫梅最多，佔九成以上，水仙、松、菊、靜農繪畫約有百餘

臺靜農《梅花扇面》
1971年
紙本
25×53公分
陳夏生藏

養分，也使臺靜農晚年攻書仍大有進境。

詩、文、畫、印涵養，實爲豐富書法藝術的內在

事，晚年的臺靜農在書法上用功最多，而豐富的

詩、文、書、印與書法在傳統的中國皆爲文人餘

畫應相互取資。

用筆畫梅，印證

染，清雅動

之作，惟

有少

芭

竹、荷、

蕉、葡萄亦

件，多爲寫意

少數梅花精工細

人。又嘗以書法之

先生所言，書法與繪

27

《詩箋》

林文月藏

1989年 紙本 34×21.3公分

寫在彩箋上的三首詩，是臺靜農晚年的詩作，也是他暮年心境的自況。書法落筆輕盈，字形瘦長，布局疏朗，呈現出疏放自如的典雅氣息。

老舍，本名舒慶春，滿族正紅旗人，與臺靜農於一九三六年相識於青島山東大學任教時期，當時兩人都從事小說創作，經常一起喝酒論藝。一年後，因抗日戰爭而輾轉遷移至大後方。在四川時期，老舍曾邀請臺靜農在重慶「中華全國文藝界抗敵協會」舉辦的魯迅逝世兩週年紀念會上發表演說，並於

會後一起飲酒餐敘。此詩作於兩人分離數十年後，臺靜農聞說老舍在大陸文革時期，遭紅衛兵怒飭羞辱而自沉，感慨地寫出追念的詩，前兩句巧妙的借用了老舍原有的詩句。

另外，〈老去〉一詩是臺靜農面對華漸老的感懷；〈傷逝〉則是對逝去妻子的追思。「韋家阿姊」、「方家嫂」都是臺夫人年少時代的舊友，晚年的她經常提及早年舊事，思念故人。

臺靜農在一九七五年，以小字行楷抄錄了生平四十多首近體詩成一手卷，送給門生

林文月，跋尾曾云：「余未嘗學詩，中年偶以五七言寫吾胸中煩冤，不推敲格律，更不

臺靜農《詩箋》 紙本 34×21.3公分 林文月藏

信手所書，皆性情之作，晚年的臺靜農喜以自己的詩作，書贈友生。

風波如此欲不歸斬為投林敦

擇棲久矣慚英氣半畫只將白

眼看鯨鯢

臺而有自眼鯨鯢向得非真有顧感殊可笑也

此苦年菩友人問戰後你何計詩當卅年浮海之

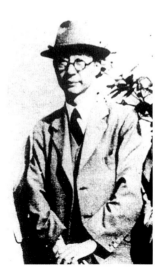

老舍（1899～1966） 約攝於抗戰時期

現代小說家、劇作家。早年受新文學運動的影響，使用白話文寫作，曾赴英國五年，擔任倫敦大學東方學院的漢語講師。一九三○年回國後任教齊魯大學，一九三四年改任山東大學教授，課餘從事小說創作，代表作有《駱駝祥子》、《四世同堂》、《茶館》等。

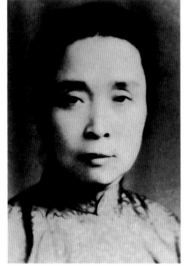

于韻嫻（1902～1985） 約攝於1930年前後。

于韻嫻與臺靜農的婚姻，原是舊社會「指腹為婚」的安排，受新思潮影響的臺靜農想解除父母代訂的婚約而未果。在婚後一甲子的歲月中，他們風雨同舟，憂樂與共，一直相隨到老，尤其在養育子女與照顧婆婆的付出，于韻嫻更是臺靜農衷心敬重與疼惜的伴侶。

示人。」可知臺先生作近體詩，如同寫日記
一般，是其心路歷程的記錄，原是不發表
的。其後亦常從舊作中選擇其中部分詩作書
贈友生，這類作品雖是臺靜農較不費心力的
小品，但感情豐富，用筆收放自如，反能在
臺靜農諸多強勁挺拔的作品中獨樹一幟。

懷老舍

身後聲名留田氣末即文章為命酒為視此兩句為老
舍詩語

滄州流離曾相聚燈火江樓月滿尊

老去

老去堂餘渡海心蹉跎一世更何云吾喪吾天地至

傷逝

巌感坐對斜陽看浮雲

韋家阿姊方祭嫂晚歲縈懷絕可憐今已同

歸原下土可曾相遇話當年

29

沈鬱勁拔 欹側遒麗——臺靜農書法略論

臺靜農生長在清末民初巨變的時代裏，不僅內戰頻仍，更有日軍侵華，國共戰爭與長期對峙。前半生因動亂而流離遷徙，不得安居；後半生則遷居臺灣，以教職終老。在新舊文化的衝擊下，臺靜農始終有著強烈的改革思想，早年的小說創作，寫窮鄉中的苦痛，人命在舊傳統與舊制度下的卑微，或寫時代的先知和革命者的不幸與悲壯；中年以後則將抑鬱的情感化為筆歌墨舞，書法正是臺靜農心境最直接的宣洩，也是他在晚年最為人知的成就。

受到清朝中葉以來碑學的風潮影響所及，臺靜農的隸書特別喜愛氣勢磅礴、筆法放逸的摩崖書法；楷書則喜用方筆作書，選擇六朝碑刻的質樸自然與北魏的方筆挺勁，以避開隋唐楷法的規整束縛；行草書則學晚明倪元璐的爽利多姿，也融入了漢隸、北碑的方剛筆趣。

碑與帖的審美趣味是不同的，一般說來，碑較崇尚壯美，帖則側重秀美。臺靜農在篆、隸、楷書的學習，主要屬於碑的範疇；行草書則取法晚明倪元璐，倪書不同以往明人的流便秀雅，晚清尊碑的康有為評其書為「新理異態尤多」，是因為倪書具有樸茂奇崛的體勢和血肉豐勁的用筆，有意識地將帖學轉化成陽剛之美的形態。這就是臺靜農雖在四川時期多次向沈尹默老師請益書法，而與其師書風迥異的原因，沈尹默曾致力於碑學，後來卻完全走向「二王」的傳統路線，書風典雅流暢，成為民國以來的帖學大家，臺靜農在書法審美的追求上是偏向碑學的。

臺靜農書寫時澀筆緩行，有如老樹盤根，飽經風霜之後所散發出頑強的生命力，必然與書家的生命歷程緊密相連。書家的精神氣質、學問修養，流露或表現於書法的意蘊與風度，在目前整體文化素養低落的現代書壇中，要使書法藝術得到真正的發展，書法藝術的提昇是不容忽視的。

臺靜農曾說他的隸書「想透過斧鑿痕跡直尋漢人筆致，而尚未能至」，因此，他除了遍臨漢碑，直接從風蝕雨泐的筆跡中參悟外，也透過漢簡和清代書家鄧石如、何紹基的隸書中找尋入口，而成就了臺靜農意態生動的隸書佳作。同時，他的行書雖是從倪元璐，也將魏碑和漢隸的筆法融入其中，表現出方剛勁拔的神采，為自己樹立了獨特的書風，他雖不以書家自居，但他的書法創作確是深諳書史發展的一種實踐。

臺靜農以書法抒發心中的鬱結，這與晚明書家倪元璐、黃道周（1585～1646），甚至王鐸（1592～1652）都是相似的，他們借強勁有力的線條，轉折取勢，以避免線條柔弱流美。臺靜農的長卷作品除了《自書詩卷》外，寫得最多的是王粲的《登樓賦》、向秀的〈思舊賦〉和庾信的〈哀江南賦〉，這些文學作品蘊含了對故土的思念、對好友的追懷，以及自身的悲慨，臺靜農實藉著古人的文章，寫下自我的心境。

臺靜農的行書善用方筆側鋒，保留倪元璐書風最多的部分即在筆勢上的「欹側」。臺靜農最多的是改變漢字「橫平豎直」的間架，從六朝的碑刻、北宋的蘇軾（1037～1101）、晚明的倪、黃都擅長欹側的書勢，臺靜農結字的欹側，在近代書壇中亦獨樹一格。

研究書藝對臺靜農來說，最初是淵源於家學，得趣於父親的啟蒙；求學北大後，接受新文化刺激，曾中斷了十數年之久，直到抗戰入川後，才將書藝用來抒發情性。工夫下得深、眼界拓得寬，主要仍在遷臺後的數十年歲月中，尤其是從退休前後到病逝前這段時光，可謂人書俱老，臺靜農的書法發展歷程很緩慢，也很自然，不帶一絲勉強。

書法與人密不可分，書法所傳達的是書家個人的情感世界。臺靜農向來不考究書法工具，除了毛筆，中晚年特別喜歡日本溫恭堂所製長鋒羊毫外，墨通常是現成的墨汁，紙張也是一般的宣紙。他不喜歡公開展覽，生前僅在臺北歷史博物館展出一次，也不願「為人所役」而書，更不想開宗立派傳授書法，書法只是他心中鬱結的抒發，個人審美追求的表現而已。

書法創作關乎書家的學養、人格特質，尤其臺靜農在書法藝術的表現，主要是出於內在生命的抒發，而非外在形式與視覺效果。

有些評論者認為臺靜農的書法「奇峭博麗」或「甚為媚麗」，實則臺靜農的書風，既追求雄強挺勁，又追求妍美遒麗的。臺靜農每寫一個字，無論何種書體，都要求點畫清晰、筆筆周到，這種書寫方式，對短篇小幅，如題籤、寫榜等，皆能精采多姿；但長

臺靜農和他的時代

篇巨帙，則必須變化筆勢，否則易生單調，或造成裝飾效果，反而削弱書法的藝術性。

臺靜農偏愛《石門頌》與倪元璐書法，自然在隸書與行草書方面，有著兩者重要的影響，再經長時間深造自得的實踐，也就漸成了自我書風。其中《石門頌》的雄健恣肆與倪元璐的剛勁秀逸，實與臺靜農內在性格與審美取向有著很深刻的聯繫，這正是臺靜農書法磅礴大氣、剛毅勁拔的根源。

綜言之，臺靜農的書法，在筆法上，喜用方筆，行筆自然戰掣緩行；在筆勢上，善用敧側，變化了結字的空間；在筆意上，追求勁拔、遒麗的美感，不僅記錄了他的心境，也成就了臺靜農的獨特書風。

臺靜農的書法，從中年以後，才走上「自家喜悅」的道路，目前所見，七十歲以前的書法作品極少，且書風變動較大；八十歲前後的臺靜農才真正展現出書法的自我風格，愈到晚年，愈顯成熟，若從書法史上觀察，臺靜農實為少有的、大器晚成的書家。

閱讀延伸

盧廷清，《沈鬱‧勁拔‧臺靜農》，臺北：雄獅圖書股份有限公司，2001。

許禮平編，《臺靜農／法書集（一）、（二）》，香港：翰墨軒出版有限公司，2001。

年代	西元	生平與作品	歷　史	藝術與文化
清德宗光緒廿八年	1902	十一月二十三日生於安徽省霍邱縣葉集鎮。	中、俄訂立東三省撤兵修約。次年，日俄戰爭爆發。	書家吳大澂逝世。梁啟超於日本橫濱創新民叢報。
民國三年	1914	入明強小學，期間曾閱讀嚴復譯介的西學著作，萌發改革思想。	第一次世界大戰爆發。	羅振玉、王國維輯《流沙墜簡》刊行。
民國七年	1918	小學畢業，考入湖北漢口中學。	孫中山憤辭大總統職。第一次世界大戰結束。	八月，李叔同在杭州虎跑寺出家，號弘一法師。
民國八年	1919	中學期間，與同鄉同學創辦《新淮潮》雜誌，鼓吹新文化運動。	五月四日，北京大學發起新文化運動。	張宗祥著《書學源流論》。
民國十一年	1922	春，因漢口中學鬧學潮而離校。六月初在北京參與「明天社」的發起。九月，考取北大旁聽生資格。	陳炯明叛變，國父脫險赴上海。	北大國學門成立，是全國最早的研究所。十一月，沈曾植病逝上海。
民國十三年	1924	七月，發表第一篇小說〈負傷的鳥〉。進入北大國學門為研究生，與于韻嫻女士結婚。	段祺瑞任北京臨時政府總執政。十一月，清廷王室被逐出故宮。	馬衡編《金石學》印行。
民國十六年	1927	經劉半農推薦，擔任中法大學中國文學系講師。	段祺瑞被逐，臨時執政府垮臺。國民革命軍北伐。國民政遷往武漢。	西北科學考察團於內蒙發現西漢木質「居延漢簡」。王國維、吳昌碩、康有為卒。
民國十七年	1928	四月，因未名社出版品被捕羈押。十一月，出版第一本小說集《地之子》。	「北京文物維護會」成立。	中央大學美術系成立，系主任為徐悲鴻。

民國廿一年	1932	十二月十二日，遭北平公安局以共黨嫌疑逮捕入獄十多日。	日軍發動一二八事件。蔣中正出任軍事委員會委員長。	標準草書社在上海成立。
民國廿二年	1933	八月，入北平大學文史系國文組講師。	日軍攻陷熱河。	沈尹默在上海舉書法個展。
民國廿三年	1934	八月因「共黨嫌疑」遭北平憲兵隊逮捕。	蔣委員長在南昌發起新生活運動。	馬宗霍編《書林藻鑑》成。
民國廿六年	1937	七月，為好友李霽野證婚，並至張大千寓所觀賞其收藏。	「七七盧溝橋事變」爆發。十二月十三日，日軍製造「南京大屠殺」慘案。	蔣彝《中國書法》成。
民國廿七年	1938	秋，全家輾轉逃難到四川，居白沙鎮。	臺兒莊大捷。	丁文雋《書法精論》出版。
民國廿八年	1939	四月，國立編譯館遷至白沙。七月，擔任該館專任編譯。	日機狂炸重慶。	
民國卅一年	1942	十一月，應白沙國立女子師範學院國文系主任胡小石之邀，擔任該系教授。	蔣委員長出任中國戰區盟軍最高統帥。英、美宣布放棄在華特權。	
民國卅五年	1946	秋初，由好友魏建功推薦，接獲臺灣大學聘書。十月抵臺，任教臺大中文系。	國民政府還都南京。政府召開制憲國民大會，制定中華民國憲法。	十月，「第一屆臺灣省全省美術展覽會」（簡稱省展）在臺北中山堂舉行。
民國五十三年	1964	九月，書《董作賓墓誌銘》。		十一月，于右任病逝臺北。
民國五十五年	1966	與孔德成、奚南薰、王北岳、王靜芝等人組成「丙丁雅集」。	第一屆國民大會臨時會及第四次會議，蔣中正連任第四任總統，嚴家淦任副總統。	二月，徐復觀《中國藝術精神》出版。
民國六十年	1971	一月，發表論文〈智永禪師的書學及其對於後世的影響〉。	保衛釣魚臺運動。聯合國接納中共，我國宣布退出。	三月，《雄獅美術》月刊創刊。
民國六十四年	1975	六月九日，將《自書詩卷》交付林文月收藏。受邀參加莊嚴籌組的「忘年書會」。	四月，蔣中正病逝，嚴家淦繼任總統。	六月，《藝術家》雜誌創刊。
民國六十七年	1978	六月一日，撰書〈大千居士八秩壽序〉，秋，為張大千題「摩耶精舍」牓書。	臺灣南北高速公路全線通車。	
民國六十九年	1980	五月，《臺靜農短篇小說集》在臺北重新刊印。	「新竹科學園區」正式成立。	三月，莊嚴病逝臺北。
民國七十一年	1982	將居所改稱「龍坡丈室」。十月，應史博館之邀，舉行書法首展。	美國與中華人民共和國聯合發表「八七公報」。	政府公佈標準國字，全面實施。
民國七十六年	1987	八月八日~十一月一日，參加「當代書家十人展」於臺北市立美術館。	臺灣地區自七月十五日零時起解除戒嚴。	十一月，散文作家梁實秋病逝。
民國七十八年	1989	十月，出版《靜農論文集》。十一月，獲頒中山學術文化基金會之文藝創作獎。	六月四日，北京爆發天安門學運。	九月，侯孝賢執導《悲情城市》，榮獲威尼斯影展最佳影片金獅獎。
民國七十九年	1990	罹患食道癌。十一月十九日，病逝臺大醫院。		十一月，史學家錢穆病逝。